天然コケッコー ②

……くらもちふさこ……

JN215244

集英社文庫

天然コケッコー ■2■ もくじ

天然コケッコー scene6 …………… 4

scene7 …………… 47

scene8 …………… 85

scene9 …………… 119

scene10 …………… 165

scene11 …………… 203

scene12 …………… 243

描き下ろしエッセイ『天然パンダ』
　――パンダ たべものを語る―― …………………… 283

scene 6
カッちゃんのたらればママ

天然コケッコー ②

くらもち
ふさこ

村人A「はぁ……のぉ
　あそこの……ほれ
　都会から来た……」

村人B「田浦の……」

村人A「田浦美都子じゃ。
　親子で混ぜくり返す
　けぇ、村の子供らぁが
　マネしよって、
　頭にポマード塗るわ
　コンピューターやるわで
　右ちゃんが　はぁ
　やれんよぉなったゆうとったで。」

村人B「それじゃがのぉ
　子供らだけならまだしも
　聞いたかね？　あの話」

村人A「はぁ…なんかね？」

今頃塾の時間だな……

オープンまであとにじゅ…

それがこっちじゃカラオケかあ

なあんか大沢君のこんなはしゃぐ姿見るの初めてじゃし

こがあな遊び場作ってくれて

カツちゃんのお母さんて畑で化粧直しばっかしとって変わっとる人じゃあ思ぉとつたが感謝せにゃあ

一歩
踏み入りゃ

都会の
ドまん中に
おるような
錯覚に
陥るじゃ
なぁかね？

ザ
ワ
ザ
ワ
ワ

…………

12

それがなあ

お恥ずかしい話じゃが

1か月!?

なしてまたぁ

もっと残っとればえかったのに

当時ワタシも初めてのひとり暮らしで

ぼいしゅうてなあ

ぼい※

※ぼいしぃ＝こわい

新聞勧誘が

……

小娘じゃったから

えっ!?

新聞勧誘じゃよ

サ……子さん

あんた
森町まで
通って歌ってるっ
ちゅう話じゃ
なぁかね

どうぞ
はっちゃん

マイウェイ

……

「マイウェイ」は
あるかね?

NO MO

学期末テスト

……………

♪

そこまで！

はい…

もおお

大沢君が
シーンー
うなるけぇ

ぜんぜん
集中できん
かったあ

18歳未満
お断わり!!

よしっ……と

ニルくんおお…りっく
サユリ

18歳未満
お断わり

……なんも
そこまで
せんでも
でも

子供でも
客は客じゃし
カツ代も
喜んどる
じゃなぁかね

うちは
ディズニー
ランドじゃ
なぁでね!

次は
シゲちゃん

……

……
は

勤務中
じゃなぁ…

煮っころがし
うまかったてね

そがぁに
作っても
客がおらんの
じゃけ

……

……

本当なら
東京で
店出しとった
かもしれんよ

わしゃ
料理の勉強しに
東京へ
行っとったけぇ

おばちゃん
なら
出来た
でね!

なして
そうせん
かったん？

まあ
な

不倫
とか

……

あんたら
子供に
話しても
わからん
複雑な
……

おおきに

お好み焼き
サユリ

これからは
あんたら相手に
店やるけぇねぇ

その後

おばちゃんは
あまり
「東京」を
口にせんよぉになる

SAYU

営業中

scene6「カッちゃんのたらればママ」－おわり－

天然コケッコー
scene7 意識 ①

しもおたぁ！
ゆうて
しもおたぁ！

内緒じゃあっ
内緒にしてくれゆうて
頼まれとったんじゃあっ

あっちゃん!?

そぅいやぁ

あっちゃん
絵上手かったなぁ

おるんかしら

ふ———っ

真面目な子
じゃけえ
やっぱ ビンとこんなぁ

ひま じゃあ……

みんな
なにしとるんかなぁ
……

……

電話でも
してみようかなぁ
……

でも
なんだかなぁ

う——

まぁ
忙しいちゃあ
忙しいかもしらんが
事と次第によっちゃあ
ひまになってやっても
ええで

‥‥‥‥‥

ポンポン

ちょっと
大沢君の
つき合いで

森町病院
行ってくるけぇ

ふんっ

お母ちゃ～ん

？

お母ちゃん

え

恒例の餅つきを欠席したんは初めてじゃ

昔は学校が終わると一目散に家へもどっとったのに

木村

大沢君が来てからじゃろか？

学校で皆とおる方が楽しゅうなった

自分でもびっくりしとる

あ・べ・ま・や・こ

④や・③ま・②べ・①あ・つ・⑤こ

あっ
これじゃあ

なに

呼んどるよ

おおさむ
そう

「白い転校生」(16枚)
岐阜県 あべまさこ(13歳)
催田／Cクラス

期待賞
賞金 1万円

〔話〕田舎の小さな村に住む中1のアツコは、東京から転校してきた中2の男の子が気になります。アツコの父の理髪店に彼が来てくれるのを心待ちにしているのですが……。

★絵に関しては、まだまだこれからです。線の荒さと雑なバックが大きな課題。どんどん描きこんで、人物のデッサン力も身につけるよう努力しましょう。あべさんはまだ中1、描きこむことでどんどん上達するはずです。

話は、主人公の想いをとても素直に表現していて好感が持てます。

現役中学生ならではの瑞々しい感性が、あべさんの長所。今の純粋な気持ちを忘れないでいてください。

あ
なんじゃあ
こりゃあ
大沢君のこと
じゃあ

……

おしっ

受付

手ぇ
握る？

映画
観とる時
手ぇ
握る？

えっ

切符

…………

切符売場

映画
ちゃんと
観たいけぇ

映画
ちゃんと
観たいけぇ

はぁ
握っとこう
やぁ

なら

お

握る

遅かっ…

ちがう

scene7「意 識 ①」－おわり－

天然コケッコー

scene8 意識 ②

え

じゃあね

送ってくよ

おい

顔も

　見とおなぁ

まだ寝とるん？

お母ちゃんがはよお御飯食うて

おせちの買いだししてきてやんさいと

痛あーっ

ギュッ

あれ……？

ワラッ

なんじゃあー
しめ飾り
もぉ作ったん？

見たかった
のにー

お父ちゃんは
？

床屋さん
じゃよ

シャム

右田

あとで

………

冗談じゃなぁよ

お父ちゃんが
大沢君のお母ちゃんに
出会うたりしたら

ハァ

ハァ

ハァ

なにしでかすか
わかったもんじゃなぁけぇ

面食いじゃねぇ
あの子も

……

なんちゅう
名？

ガラッ

そ…

途中で
田浦商店の
おやじに
つかまってなあ

ああ
よかった

これの相手を
無理矢理
させられて

あんた
嬢ちゃん
来とる
よ

まだ
空いとった

久しぶり
右ちゃん

なに
しとる

‥‥‥‥

あ
ああ
待ちん
さいて

いらうな
ゆうとるじゃろっ

スッスッ

なんか

お父ちゃん

いつもと違おとる

なんじゃろ

あのふたり
なに
話しとったん
じゃと思う？

いいって…

ンなこと

scene8「意識 ②」ーおわりー

あ

どぉも
サンキュー

俺の事
漫画に
描いてくれてー

天然コケッコー

scene9 レジスタンス

お母ちゃん？

はあ？

パンダ
知らん？

129

いらんこと
いわんで
ええっ

大沢君から
もろぉたからじゃのぉて

かわいげな
気に入うとっ
じゃから
たんじゃ

菓子

ああ？

伊吹なぁ
髪切りに
行ったけぇ
あっちゃんち
行ってみんさい

おおきに

これ
食べん
ちゃい

待ちんさいや

はぁ

あいつの

好物じゃあ

ええ
じゃ
別に…

……………

アリじゃ

……………

ギシ

……………

あっち
ひとり
でいっち

アリ!?

こがぁに!?

見てみい！
チビらの
教室に
続いとる！

ああ
こりゃあ

143

べつに
大沢君のこと
好いとるわけじゃ
なあよって

言いたいん
じゃろ？

な？

大沢君は
ちょっとデリカシー
なあけぇなぁ

あっちゃん好みで
なぁこたぁ
わかるでね

真面目で…
あっちゃんは
きっともっと

素直な…

あれ…？

しもぉたぁ
なんかまた
わし
いらんことゆうたん
かねぇ……

カミーン

あ

あっちゃん？

ホントなら
ぼちぼち
夕飯の仕度じゃが……

お田ちゃんら
心配しとる
じゃろうか……

まさか
森町の警察に
駆け込んだり
せんよねぇ……

職員室

よお

５時までに来ればキスって約束じゃんか

あんたが一方的に決めたんじゃなぁの

……。

おおきに

服持ってきてくれたかね？

もー寒うて

デコならええよ

？

わしっくさァ

デコっ

ゴシゴシ

クモの巣……。

!?

153

8時半でも
ええかな

スッ

ガラ

ガラ

パチン

今回は
こっちが
ワリかったんじゃけぇ

スッ

うー

？

？

？

お母ちゃん

scene9「レジスタンス」ーおわりー

天然コケッコー

scene10　聖バレンタイン

えええ

これも
してっ

うらっ

う

ワ
キレイ
じゃあっ

ピラン

昔は
こがぁに
伸ばして

銀紙
集めとった
んじゃ

そよちゃん
食わんの
？

はぁ…

はぁ

伊吹ちゃんと
あっちゃんが
来たらな

どこ行ったん
あのふたり

…………

…………

「でも
そよちゃんは
今年は
大沢くんが
おるけえ」

え？

はあ

ケーキ作るのは
初めてじゃけえ

間に合わな
かった？

失敗
ばかりして
しもぉて

大丈夫じゃよ
学校引けたら
わしも手伝ぉて
やるけえ

頑張って
作り直そうやぁ

チョコが駄菓子になってしもぉたのは
大沢君がモテることへのひがみじゃ

みんな
待っとってぇなぁ

ワリィが
わしゃ
ひとりじゃ
よぉ渡さん
けえ

渡し方
なんて
どがぁあでも
よかったんじゃ

かとゆうて
なぁ……

浩太朗にも
やってくれぇて
頼むのも

なぁんか
よけい
あの子が
みじめじゃ
………

おまたせー！

あ

2個ずつ　作っとる……っ!!

はい

右田さん

大沢さん
印鑑は

ああ
はい

……

……

初めまして
右田です

いつも
子供らが
世話に
なっとり
ます

「今日は来んでほしい」とお伝えください

・・・・・・

よぉ

私のせいでお得意さん減らしたら山辺さんに申し訳が立たんけぇねぇ

はぁ私は※いらわんけぇ座りんさい

そう言わんとあんた来てくれんじゃろ？

おるじゃなぁかーっ

※いらう＝さわる

気にしとらん

バイブチョコ
じゃからって
別に
恥じとるわけじゃなぁし

あのチョコへ
行きつくまでの

試行錯誤や
ハートの目が
大事なんじゃけぇ

ガックリなのは

それが
たぶん

いんや
きっと

あいつにゃ
分からんちゅうことなんじゃぁ

scene10「聖バレンタイン」－おわり－

お返し

天然コケッコー

scene11　見えないライバル

初めてじゃあ
うわさの
「ホワイト・デー」を
体験したのは

やっぱり
やることが
ハイカラ
じゃねえ

なんかね？

なんも

浩太朗
にも
教えて
やらにゃあ

・・・・・・

ジジババの村
なんじゃけえ
しかたなかろぉ

ガサガサ

ガサガサ

たいへんじゃのお

おや

よお釣れたんじゃろか

シゲちゃん機嫌ええねえ

今日はこっちじゃよ

あ

センセ　アミタケ　あったでね

カタクリは　ホントは　酢の物にしたい　とこじゃが

ま　ええじゃろ

松田センセは

なんでも　というのは　「どんな食材　でも」という　意味もあるが

いろんな　「名目」で　という　意味も　ある

「今日の名目」は　4日後に　卒業を控えた　浩太郎の「お別れ会」で

わしらは　その準備を　手伝おとる

山菜は　アク味が　うまいんじゃ　なぁ

なんでも　鍋にしたがる

小学校と中学校は
同じ敷地内にあるけえ

「お別れ会」ちゅうても
あまり意味はなぁが

やっぱり
そがあしてもろおた
わしの時は
意外と感激したのを
覚えとる

ラッキ
授業
なし!?

違う
意味で
感激
しとる奴が
おるが

今日は

けど
なして
そがぁなこと
わざわざ……

あたっ

返して

去年遊んだ※「ほいと」を

まだ
持っとるなんて

※ほいと＝オナモミ（植物の種）のこと

あ

わかった
けえ

え？

ちょっと
「速達」って
ひっかかったんじゃが

友達なら
大沢君は手紙じゃのおて
電話するじゃろうし

やっぱり

東京から
チョコ
もろぉとうたんじゃなぁ

あまり
気にならん

こんなこと考えとると
バチ当たるかもしれんが

速達で

大沢君が今
わしを一番好いとるって
わかるんじゃもん

気になるとすりゃあ

東京に行ったハンカチが
なんの花か知りたい

はぁ——

ここは
こうなっとるんか……

いつか　似合うようになるんじゃろか

小学校は
ちいと
淋しゅう
なるのぉ…

…………

この村にゃあ
さっちゃんより
下の子がおらん

時々
心配になる

隣の文ちゃんなんか時々赤ちゃん連れて実家にもどって来るがこっちの学校入れるとは思えんし

さっちゃんが卒業してしもぉたら小学校はどがぁなるんじゃろう？

よっしゃ！浩太朗を見送りに行くぞ！

いつかは

中学校だって……

そりゃやっぱ廃校だな

あんま
そーゆーのって
気にしない
ってゆーか
……

無医村かあ

ゲーセン
ないの？

そのうち
ぜったい

「東京」とか
「帰りたい」を

連発するん
じゃろぉと
思ぉとったら

ホントーは
そう思ぉとっても

口に出さんよう
なったのは

ちったあ
この村を
好いて
くれとるんかなぁ
思ぉとった

大沢君の
すっごい
「ええ人
見つけたぁ

て思ぉとった
のに

チューリップ

ヒマワリ

バラ……かぁ

なんじゃ
なんじゃ
その顔はぁ

新学期は
係やら委員やら
決め事が多いけえ
春休みボケ
しとるヒマは
なぁよ

後ろに人が
おるのが
こそばゆい
……

それに
1・2年生は
春の遠足の

事前学習も
含めて大きな成果を
期待しとります

では
新しい生徒手帳と
教科書を配ります

3年生は
修学旅行の
取り組みに
早速にも入って
もらわにゃあならん

右田

ムズ
ムズ

修学旅行って
俺達
ふたり？

…………

わしらの倍の数の
先生が付いてくるでね

ほぉ〜ぉ

右田は？

ふーん
どっちでも
いいけど

北九州か
近畿

で
どこ行くの？

scene11「見えないライバル」ーおわりー

天然コケッコー

scene12 旅行報告 その1

……………

なにか
……？

あ
いやぁ

萩の遠足
思い出しまして
のぉ

わしが一緒に
選んだん
ですわ

ええ子
じゃけぇ

あの子は

ハハッ

あぁ
これ？

そよちゃんの
おみやげ

めずらしく
やんちゃ
ゆうたりすると

そうですかぁ

よほどのこと
なんかなぁ
思ぉて

高校にも
修学旅行は
あるわけじゃし

まぁ
今回は
見逃して
もろおて

ズズ…

どこじゃったかいねぇ？
高校の旅行地
は？

あ——……

あそこは
進学校です
けぇねぇ……

247

そうじゃ……

無かったんじゃなぁ…

あんたら「津和野」かね

ふーん

はあ去年は「萩」じゃったけぇねぇ

おととしは「津和野」じゃった

そよちゃんらぁは決まったんかね？

さいなら

ダメじゃあ……

お早う
ございます

こんな
はよぉに

おや
どがぁしんさったか
センセ

そよー
先生が
見えた
よーっ

ああ
いや

ちぃと
ご両親に
ご相談が
……

そよーっ

どがあにして
説得したのかは　わからんかったが

「結局　ご父兄のご理解と
村からの寄付で
東京行きが実現しました」

舞い上がっとったわしは
そのスムーズな展開に
何の疑問も持たんかった

はあ
センセ
来週下見に
行くゆうとったでね

ほんとかねぇ

ゆうて　センセから
聞かされた

……

なぁ
ええなぁ

ええなぁ

ホントかね

おみやげ
買うてく

！

！

おおきに
おおきに

255

256

修学旅行の
しおり

出来た？

これ
こづかい

さっき
もろぉた
よ

こりゃ
非常用じゃ

257

うわっ

なんじゃ
こりゃあー
すごい空港
じゃあっ

おい
おい

まだ
東京にも
出発しとらん
うちから
先が思い
やられる

知らんかったあ
地元にこがぁな
すごいのが
あるたぁ——

たまげとる
たまげとる

にひひ

ええ
気分じゃ

カッちゃんのママが憧れとった東京

お父ちゃんが青春しとった東京

大沢君が住んどった東京

はぁ
わしゃ
東京を安心して
歩けるような気がする

大沢君のアタマが
乱れとるのを見て
思ぉた

パタッ

う…！…

サンシャインが見える

なして大沢君は立ってられるんじゃ

信じられん……

わしらはあっちの部屋じゃ

大沢

スダレ旅館
TEL.637-5681

あれ？

わあっ

わしゃ置いてかれたんかねっ!?

10時……!?

いやじゃあ そんなっ

せっかく東京へ来たのにっ

今日は……えーと……10時から12時まで後楽園……

278

あれ？

大沢君の
友達

彼女も
おるかもしれん

にゅー

トン

トン

お来た来た

こんにちは

右田です

トン

トン

『天然コケッコー』③に—つづく—

パンダたべものを語る

本作品に
度々登場する
たべものは

田舎へ行くと
私の中での価値観が
変化するものを
選びました

同じ物は東京にもある

これも

これも

子供の頃夏休みに過ごした田舎では商店が少なかったので当然お菓子の種類も限られる

でもそれを不自由に思うどころかこれらの美味さが際立って思えたりする

これももちろん全国共通味は一緒であるはずだけど

東京に戻っても

それまで見向きもしなかったそれらばかり買いあさってはバクつくぱんだ

当時は瓶だった（形·デザインてきとースミマセン検索しても出てこないんだょーん）

〈おわり〉

◇初出◇

天然コケッコー scene 6 ～12…コーラス1994年12月号～1995年 7 月号

（収録作品は、1995年10月・1996年 2 月に、集英社より刊行されました。）

§ 集英社文庫（コミック版）

てん ねん
天然コケッコー　2

2003年 8 月13日　第 1 刷
2018年 4 月29日　第 6 刷

定価はカバーに表
示してあります。

著　者　くらもちふさこ

発行者　北　畠　輝　幸

発行所　株式会社　集　英　社
　　　　東京都千代田区一ツ橋 2 － 5 －10
　　　　〒101-8050
　　　　　　　【編集部】03（3230）6326
　　　　電話　【読者係】03（3230）6080
　　　　　　　【販売部】03（3230）6393（書店専用）

印　刷　大日本印刷株式会社

© F.Kuramochi　2003

Printed in Japan

ISBN4-08-618105-3 C0179